Alaska's Wild Life

A Coloring Book featuring the Artwork of Monica Estill

ALASKA NORTHWEST BOOKS®

ISBN 9781943328642

Designer: Vicki Knapton
Illustrator: Monica Estill

Alaska Northwest Books®
An imprint of Turner Publishing Company
4507 Charlotte Avenue, Suite 100
Nashville, TN 37209
(615) 255-2665
www.turnerbookstore.com

Proudly distributed by Ingram Publisher Services.

this Book Belongs to:

o o o o o o o o o o O o o o o ♡ o o o o o o o o o o o o o o o

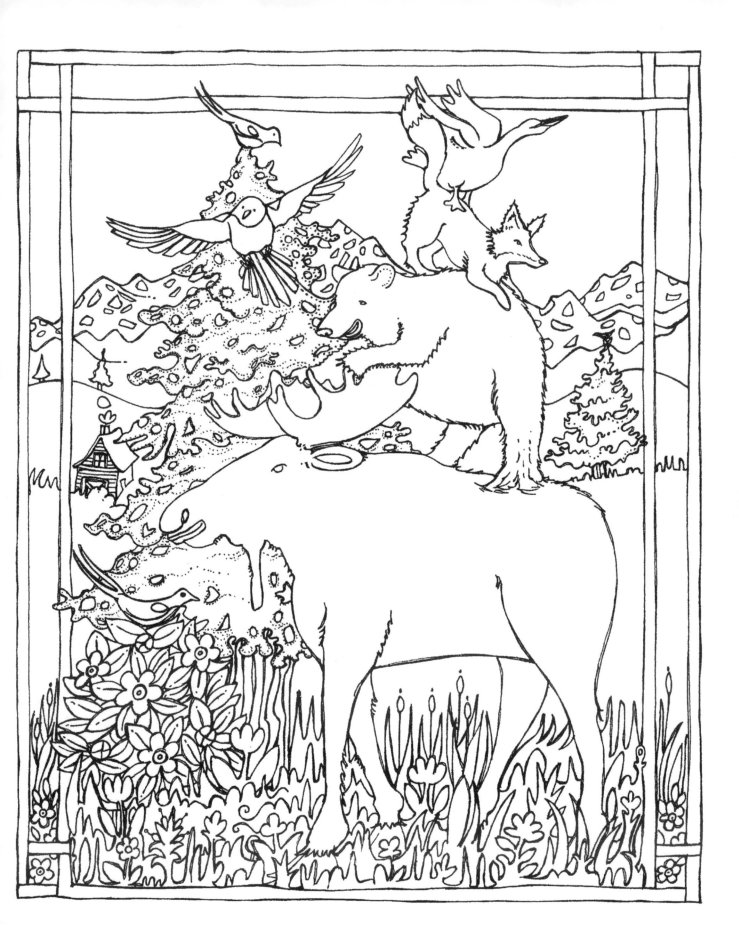

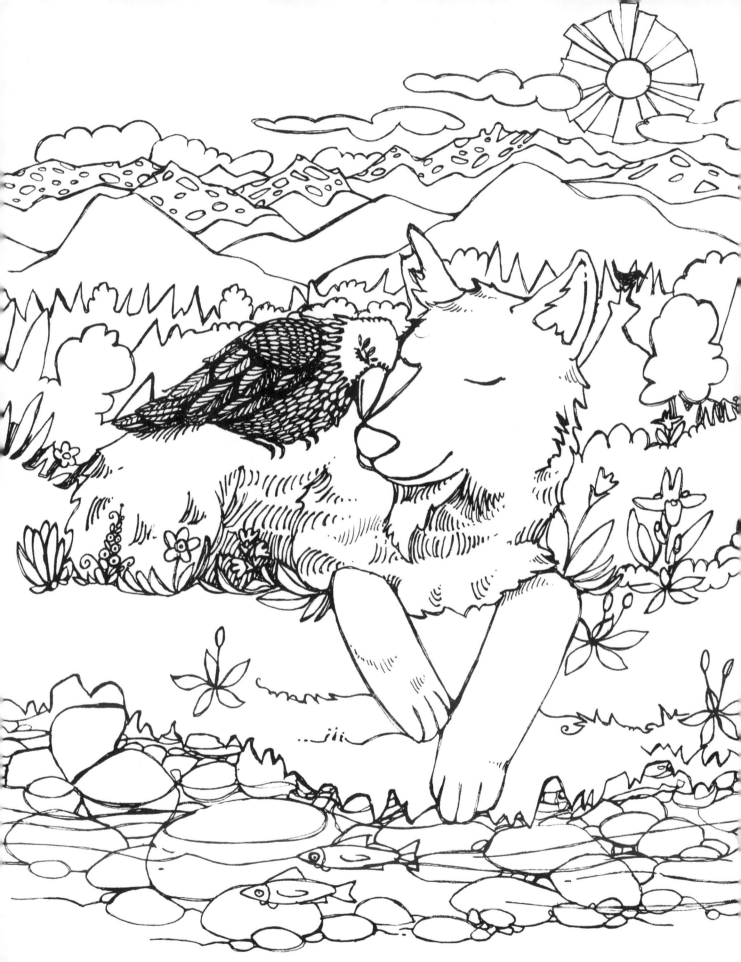

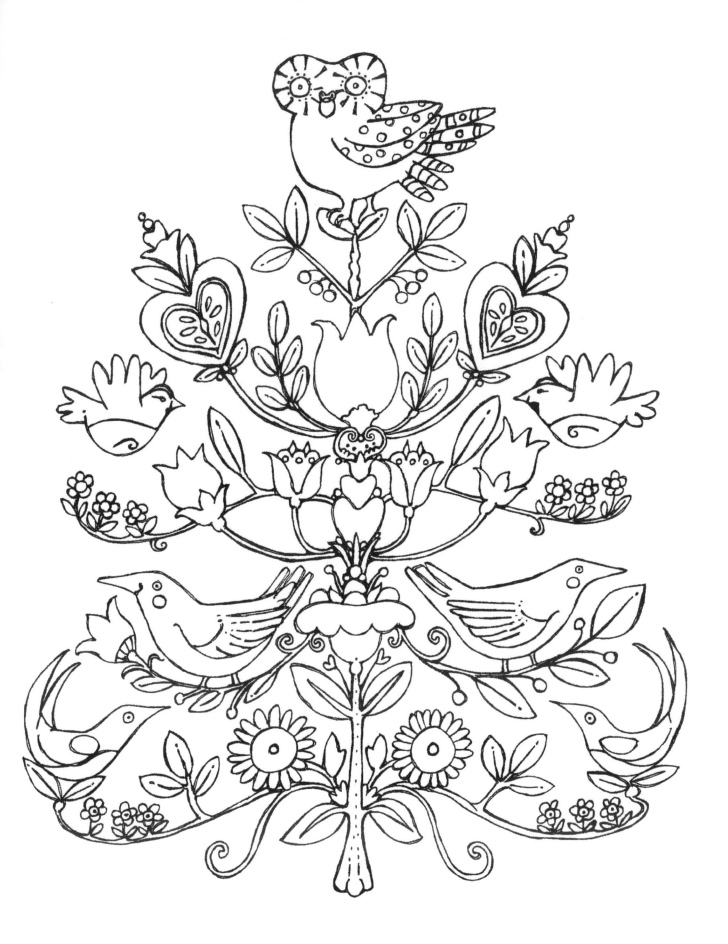

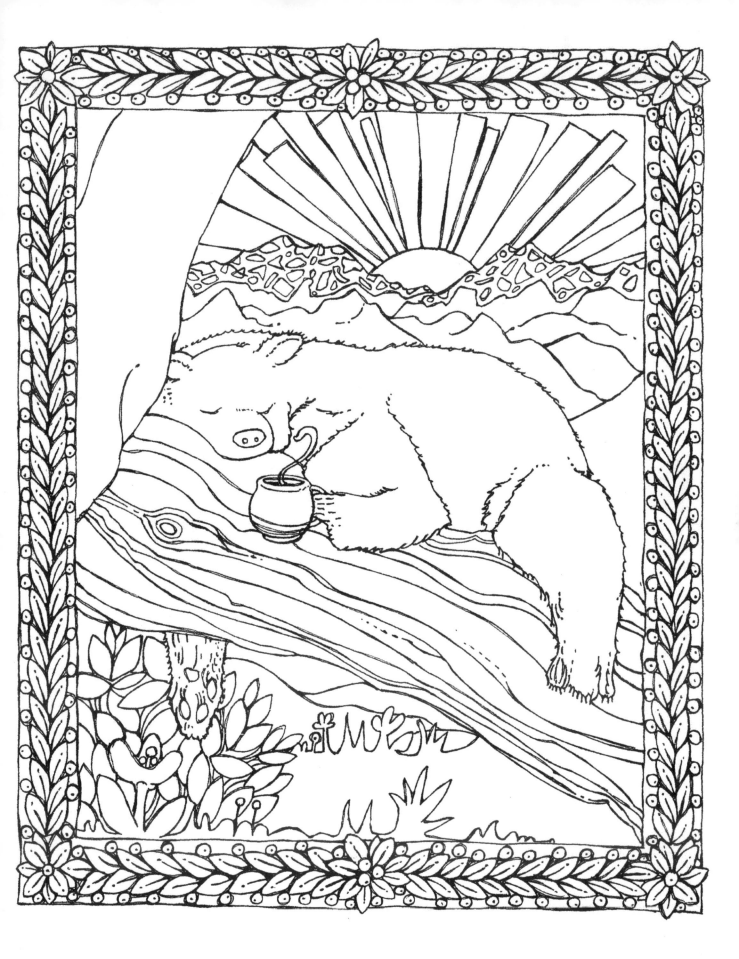

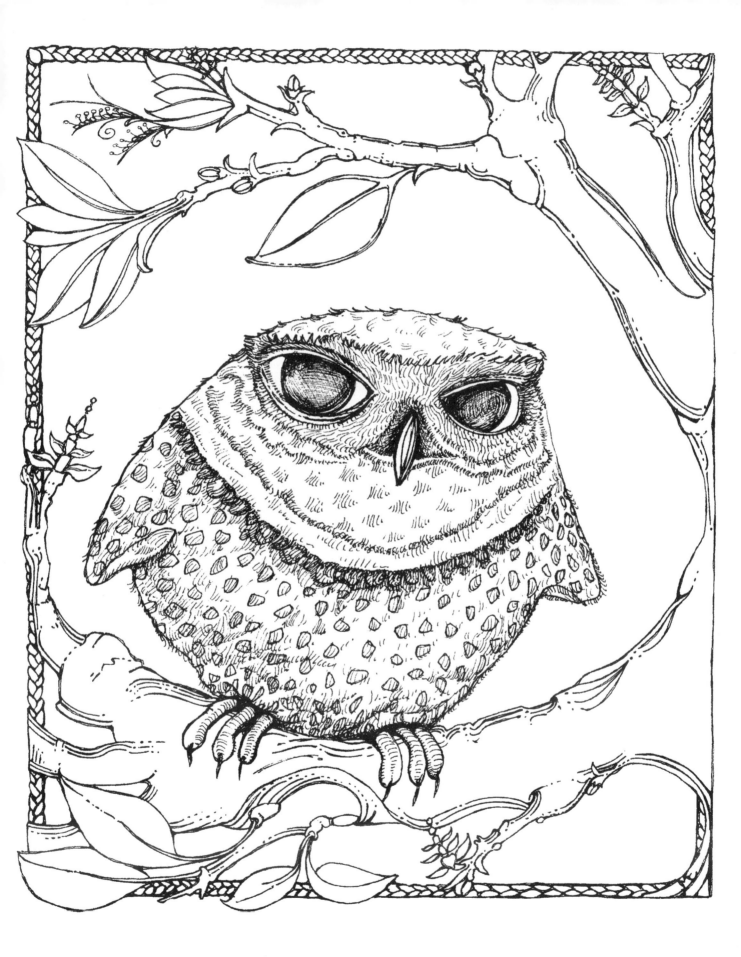

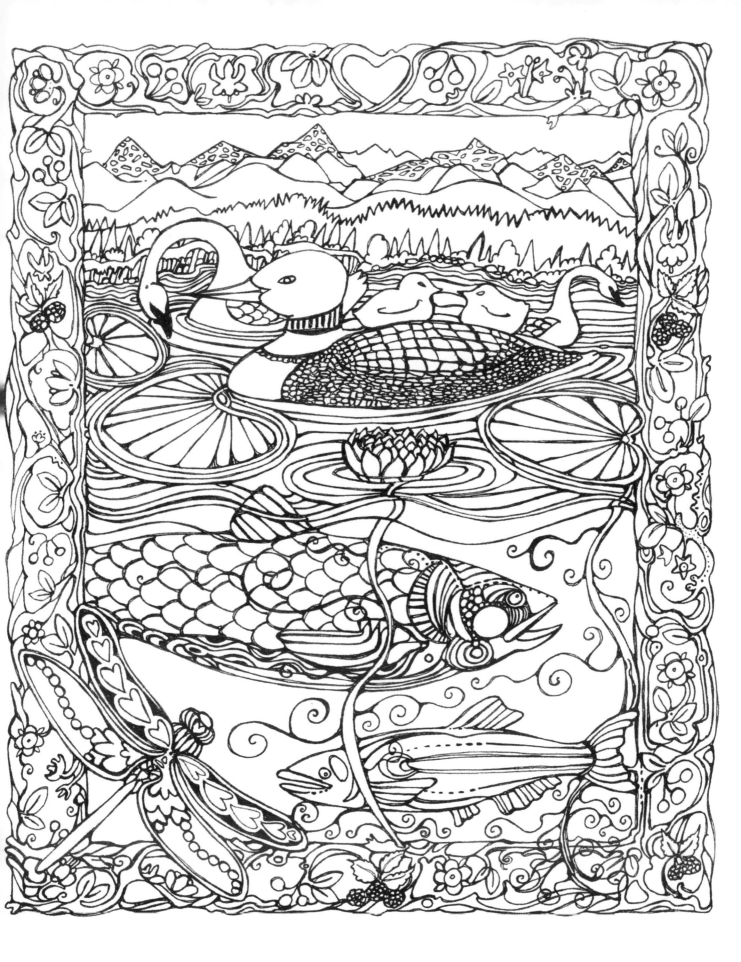

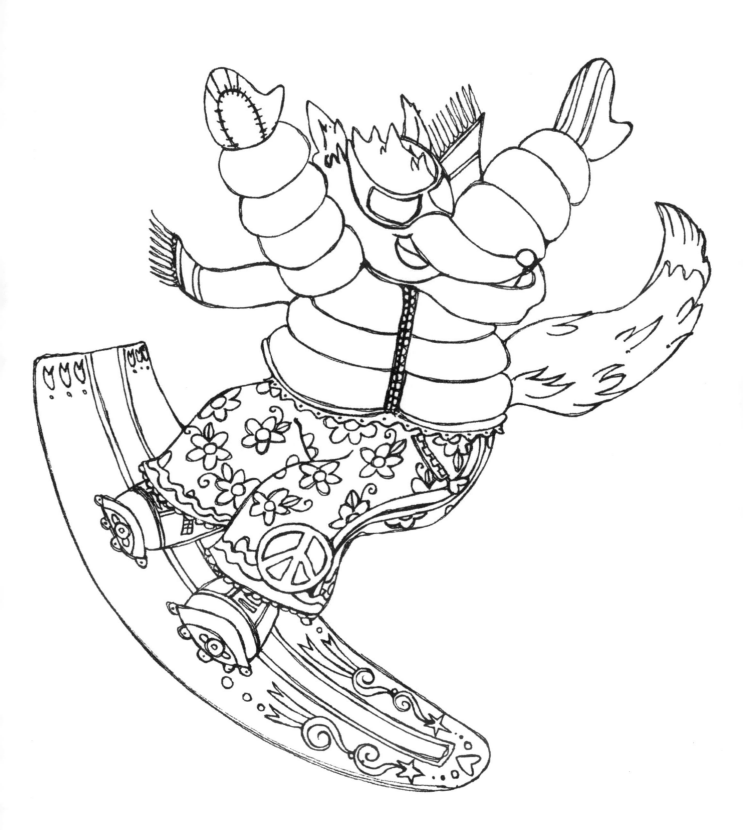

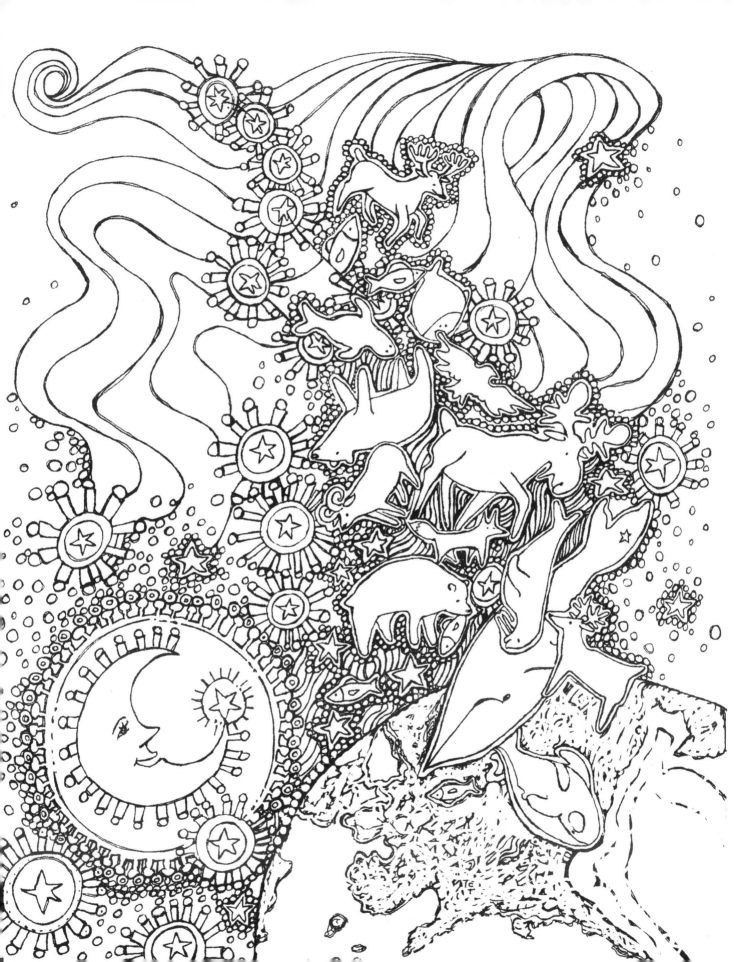

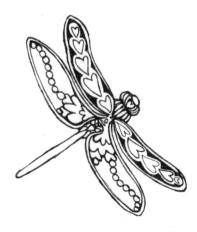

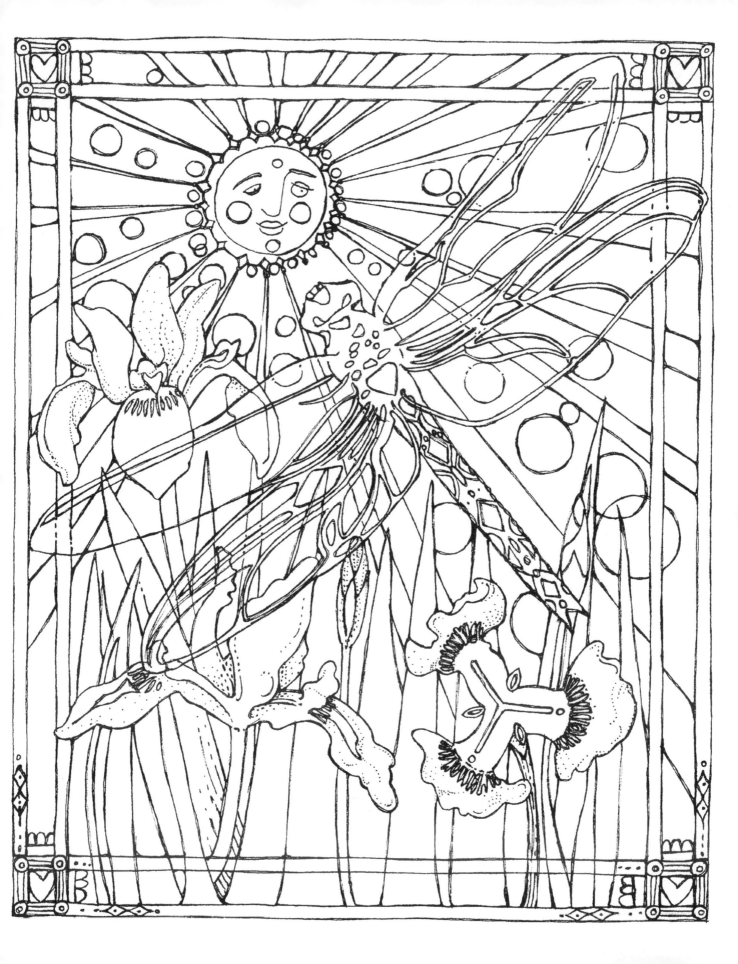

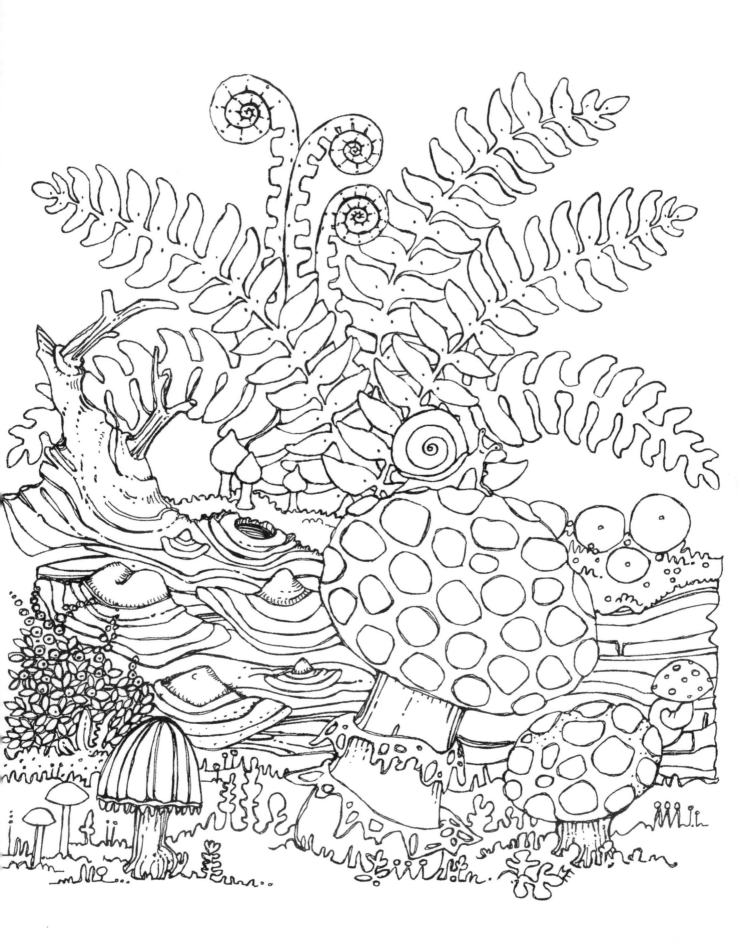

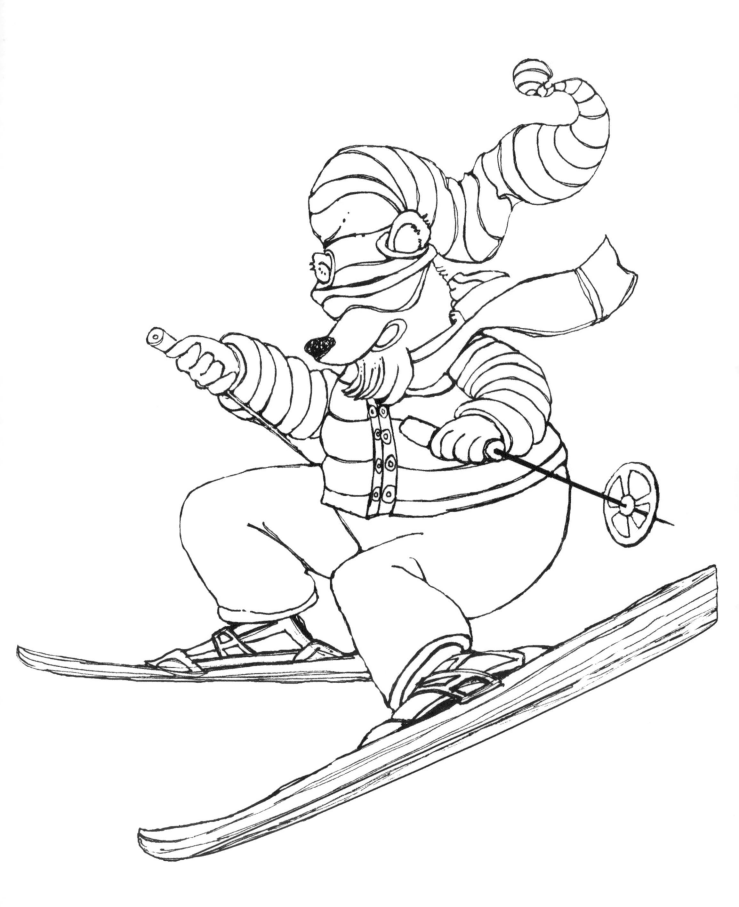

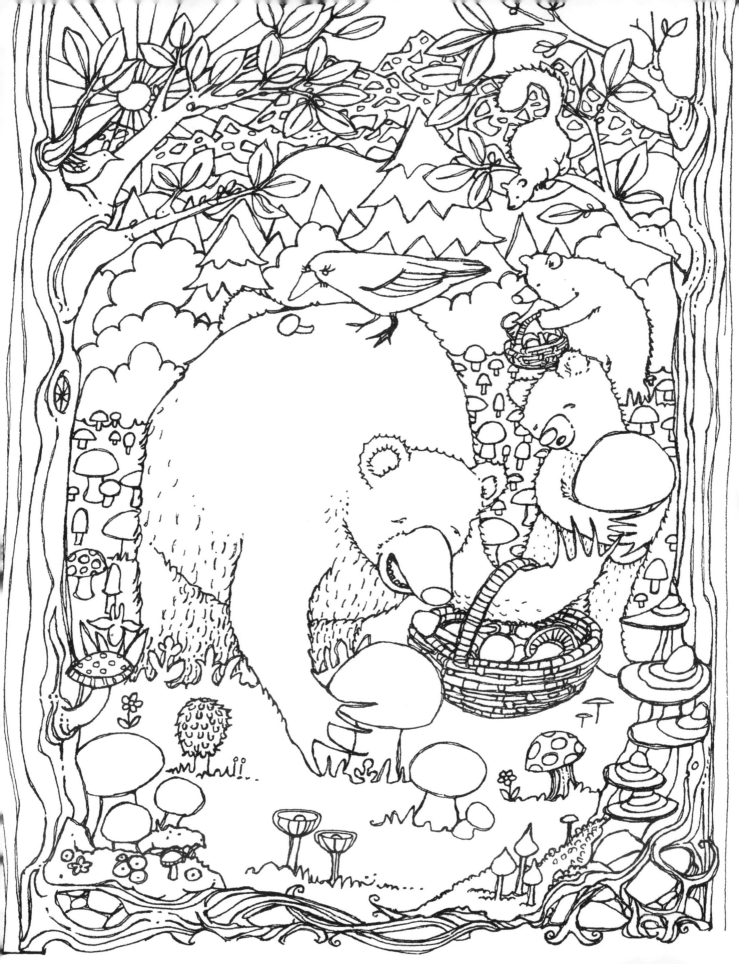

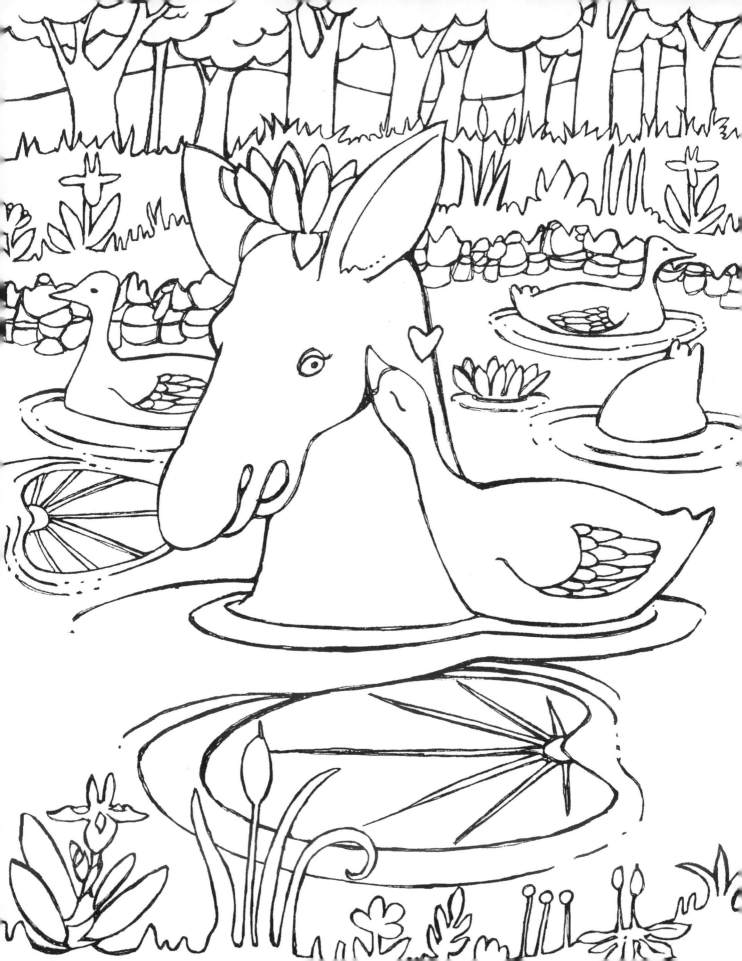

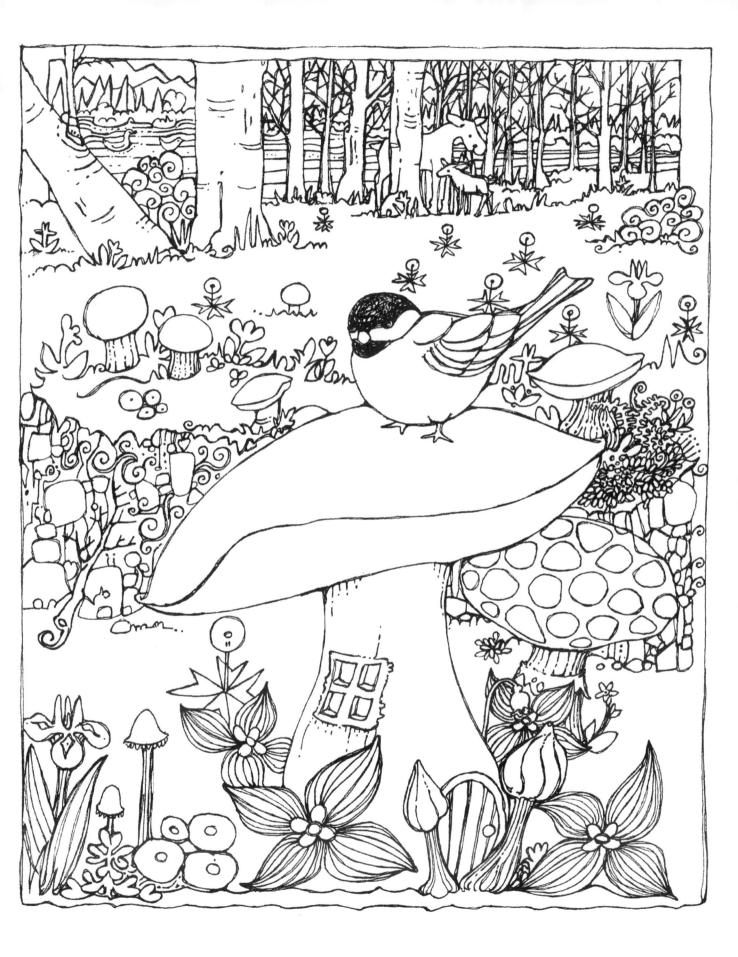

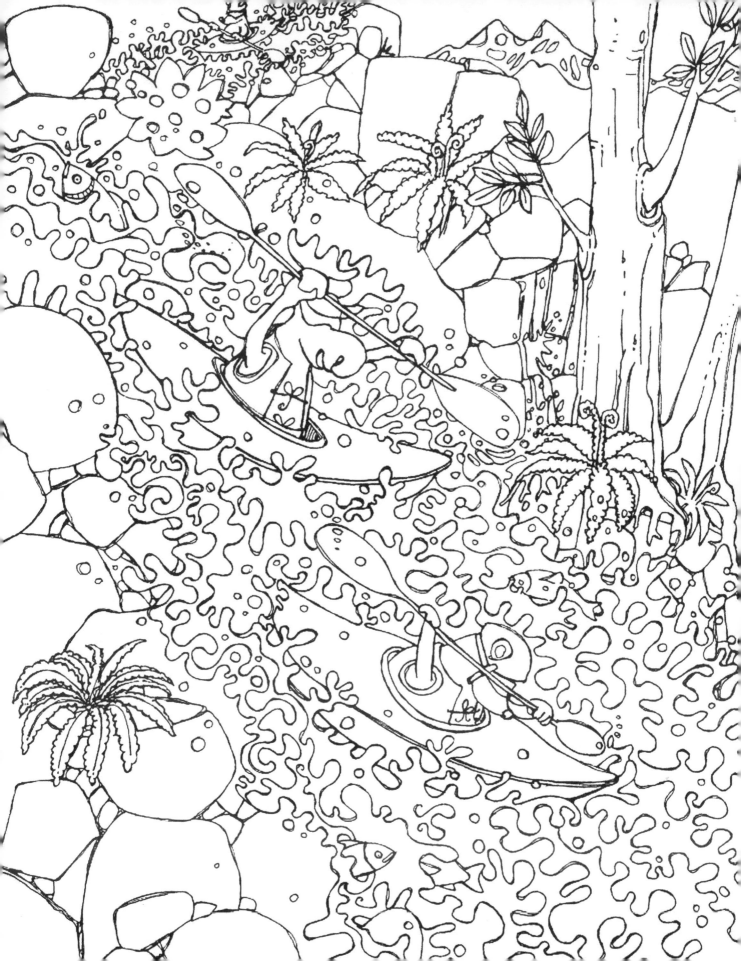

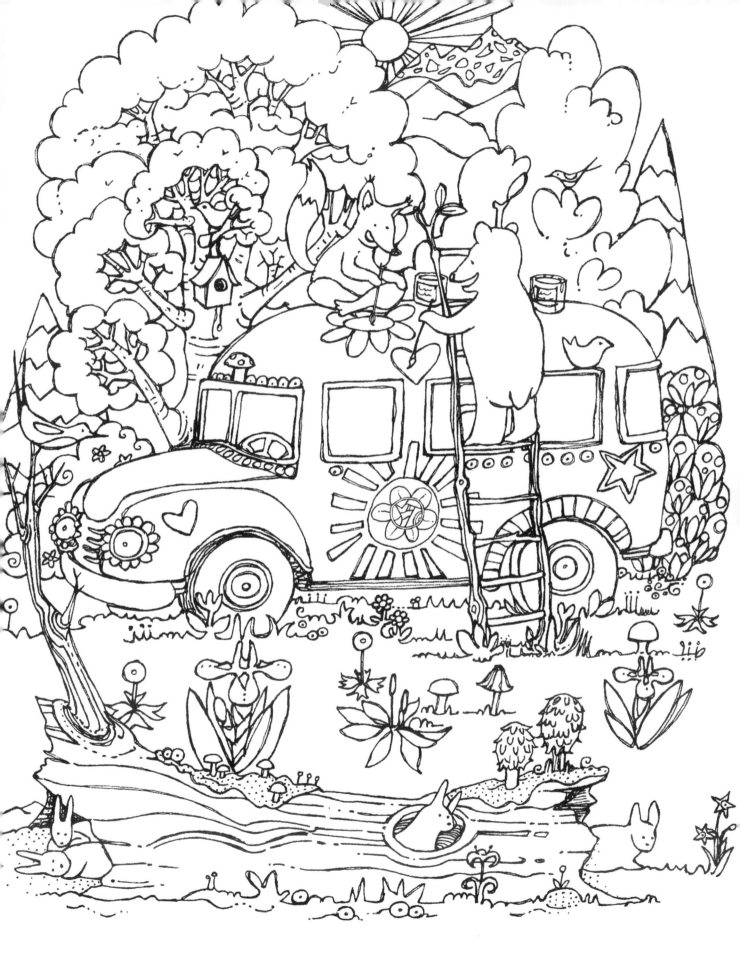

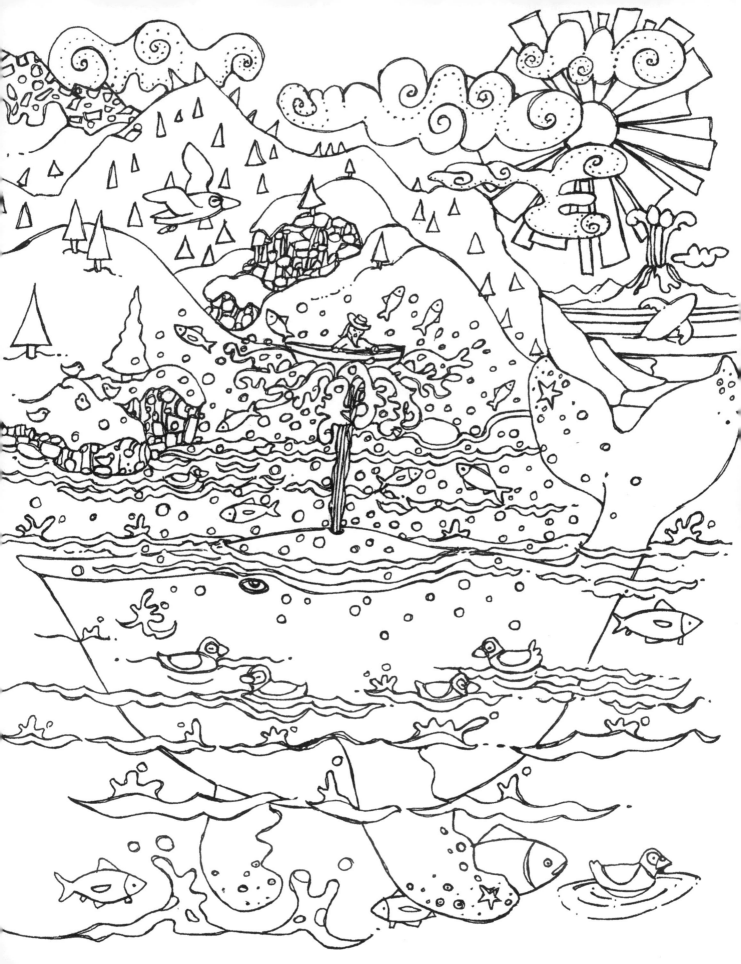

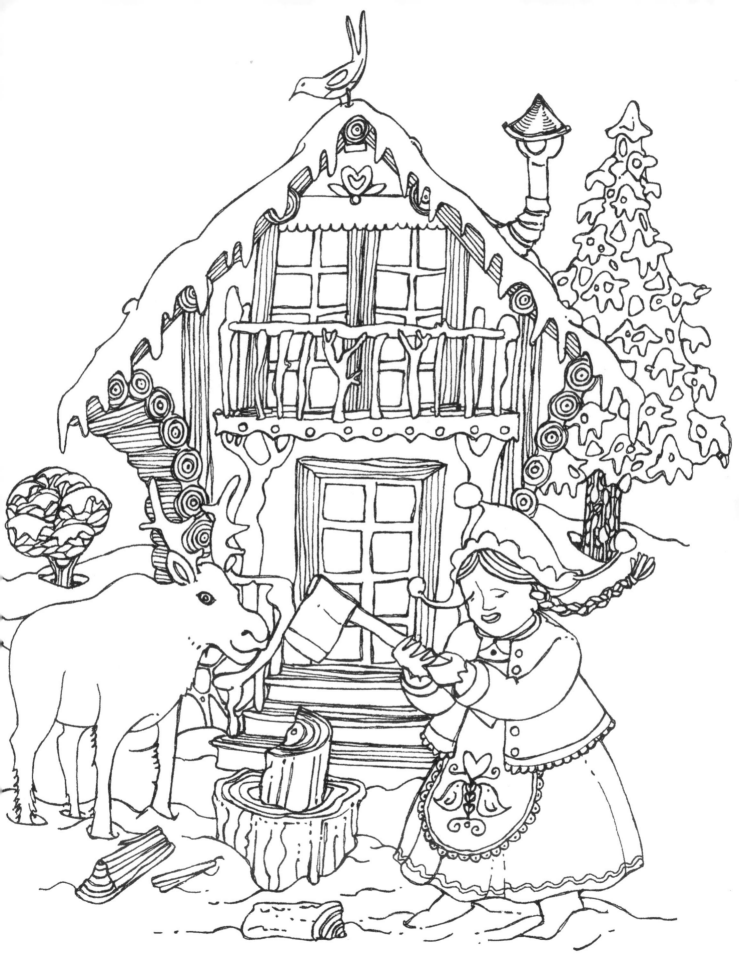

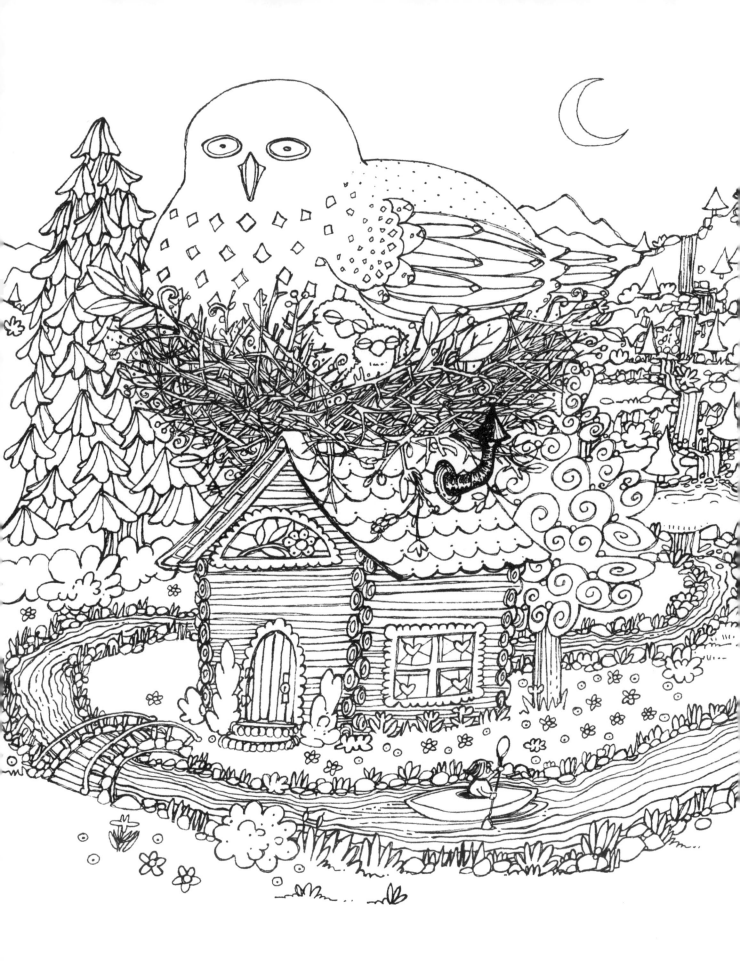

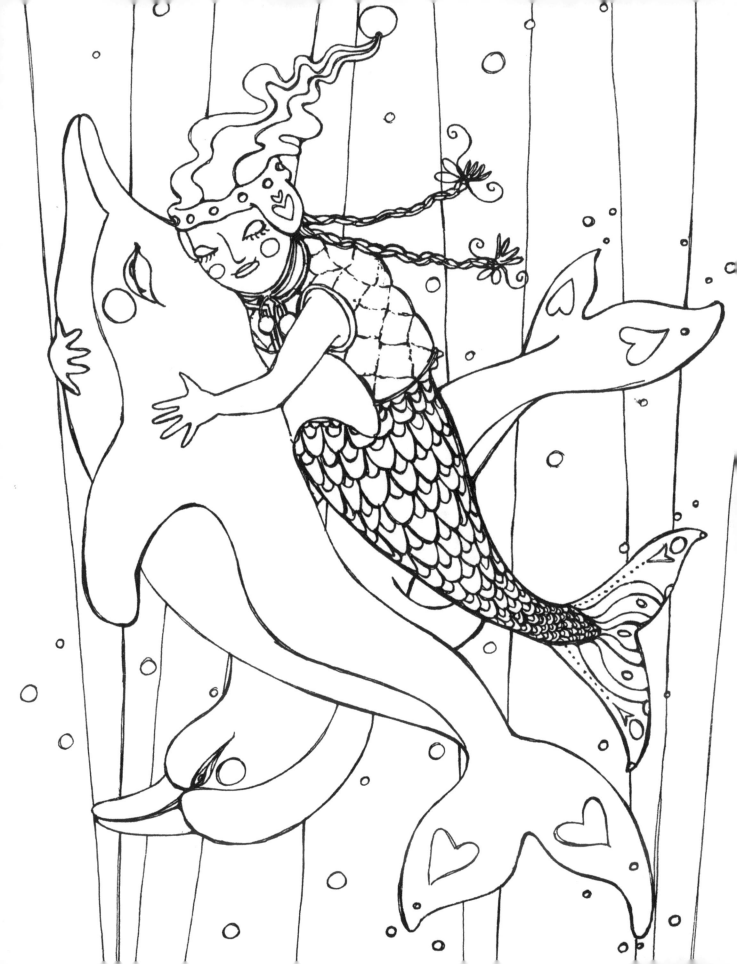

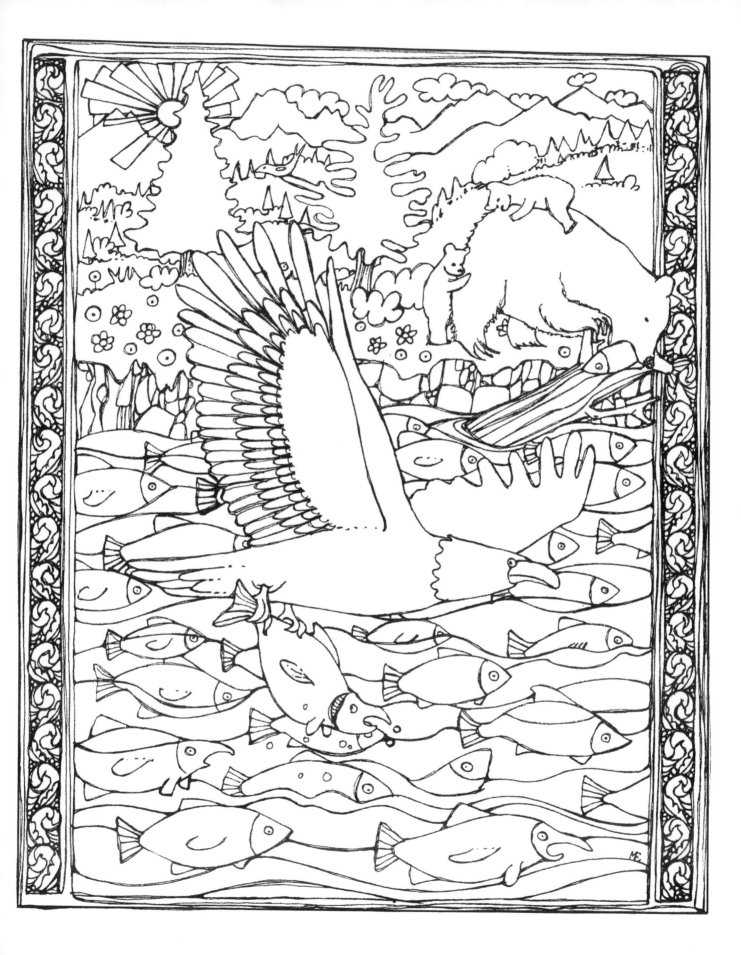

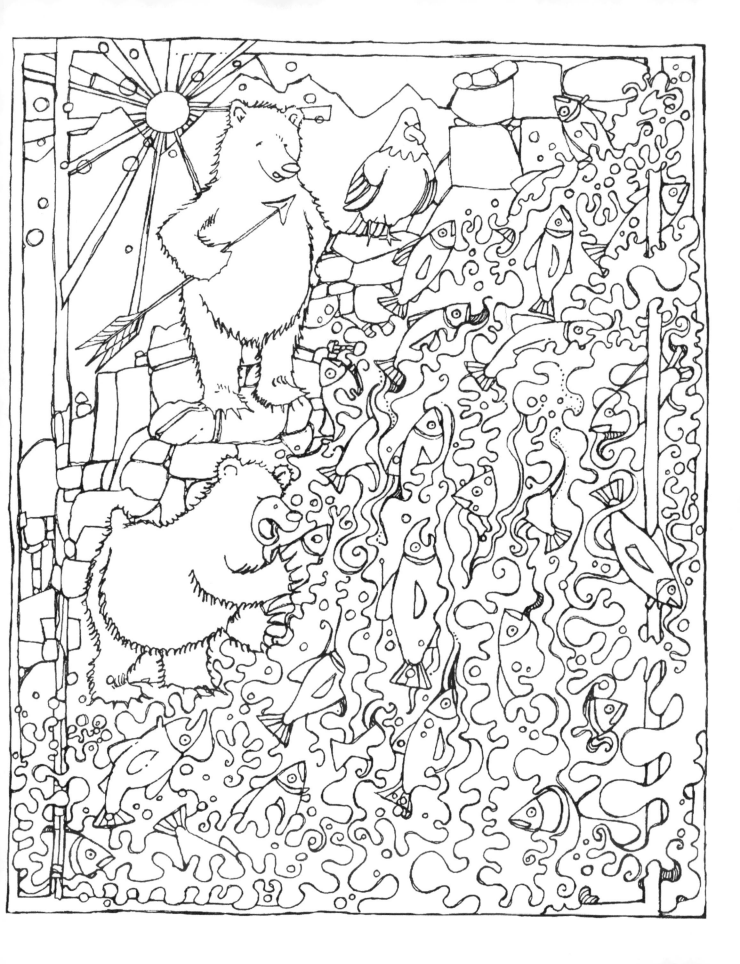

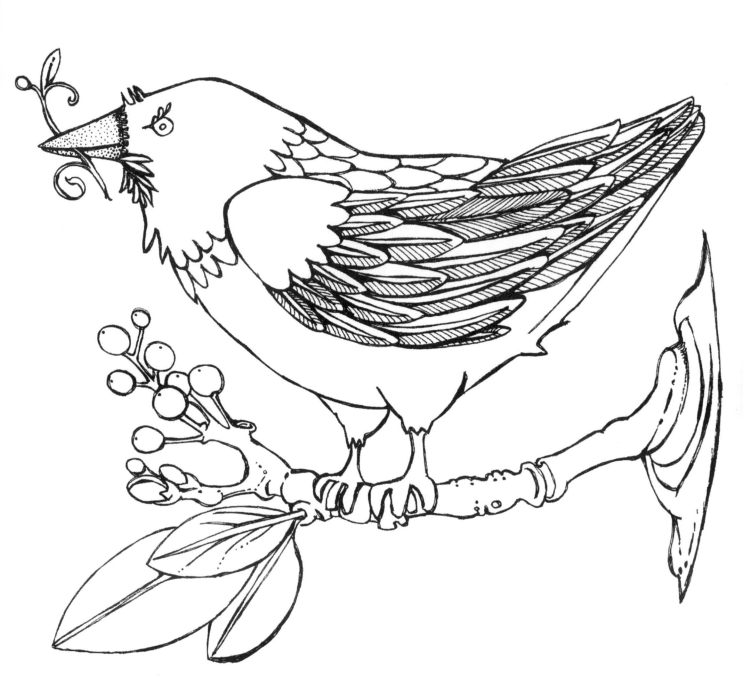

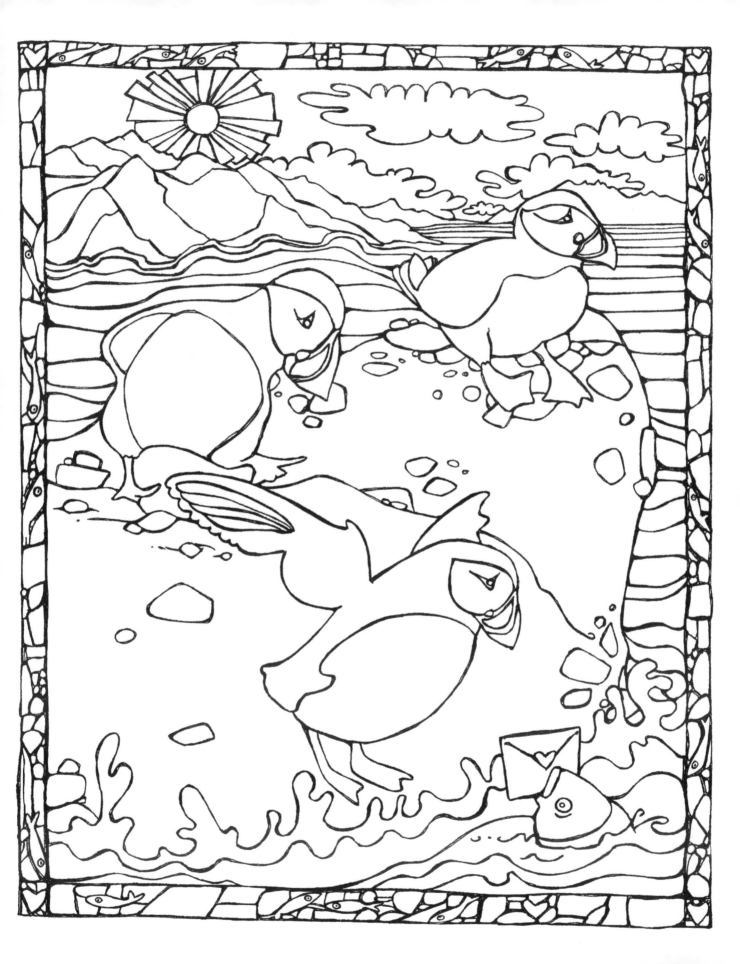

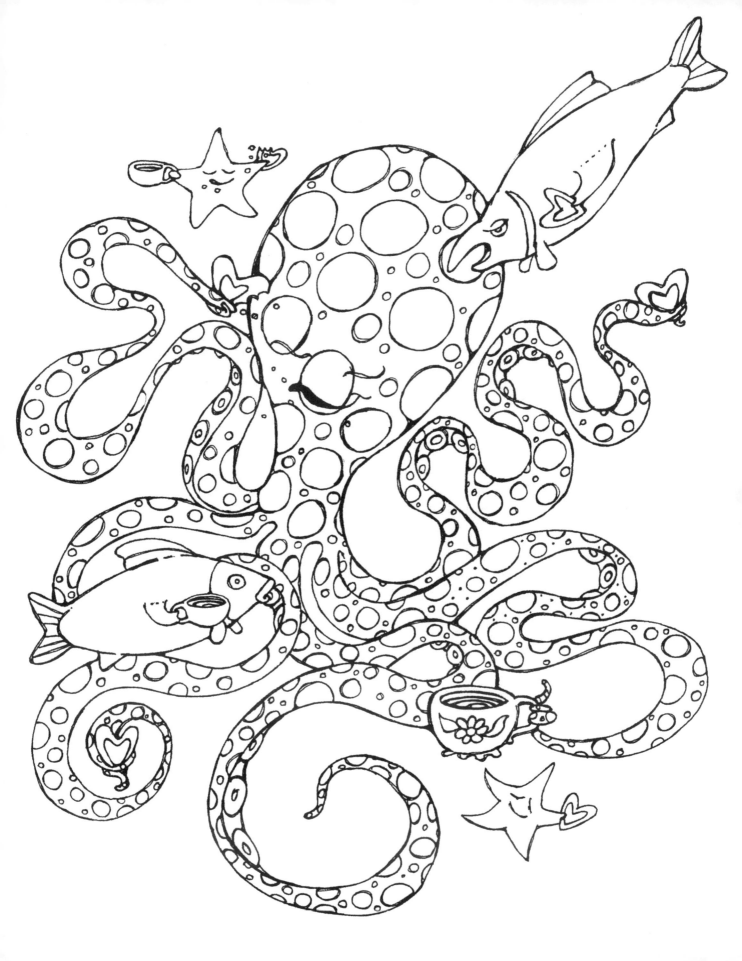

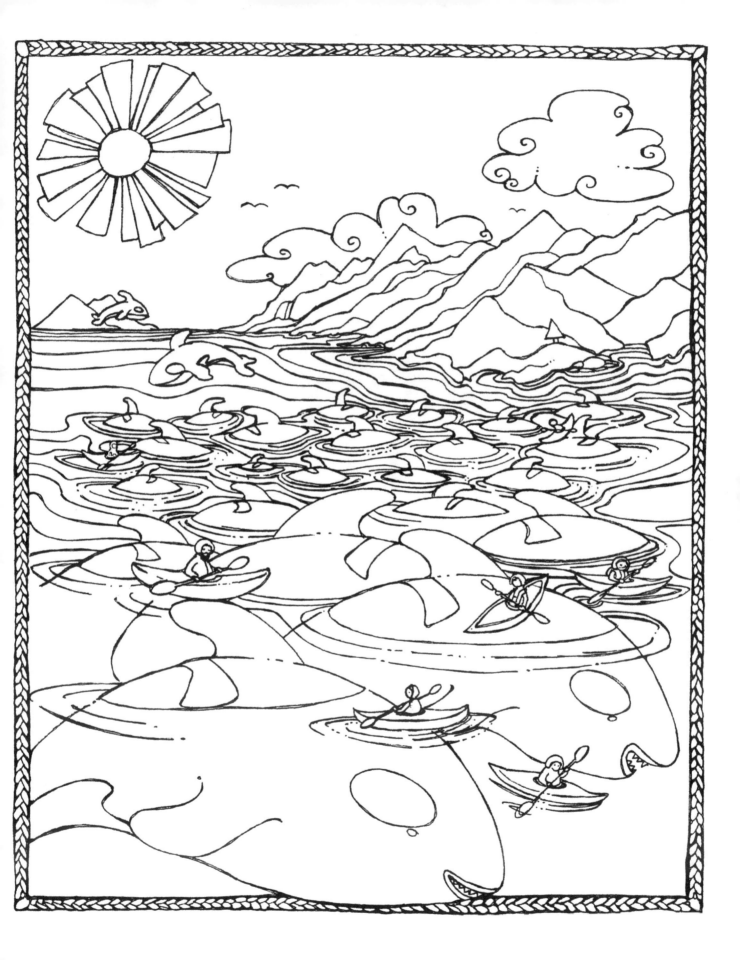

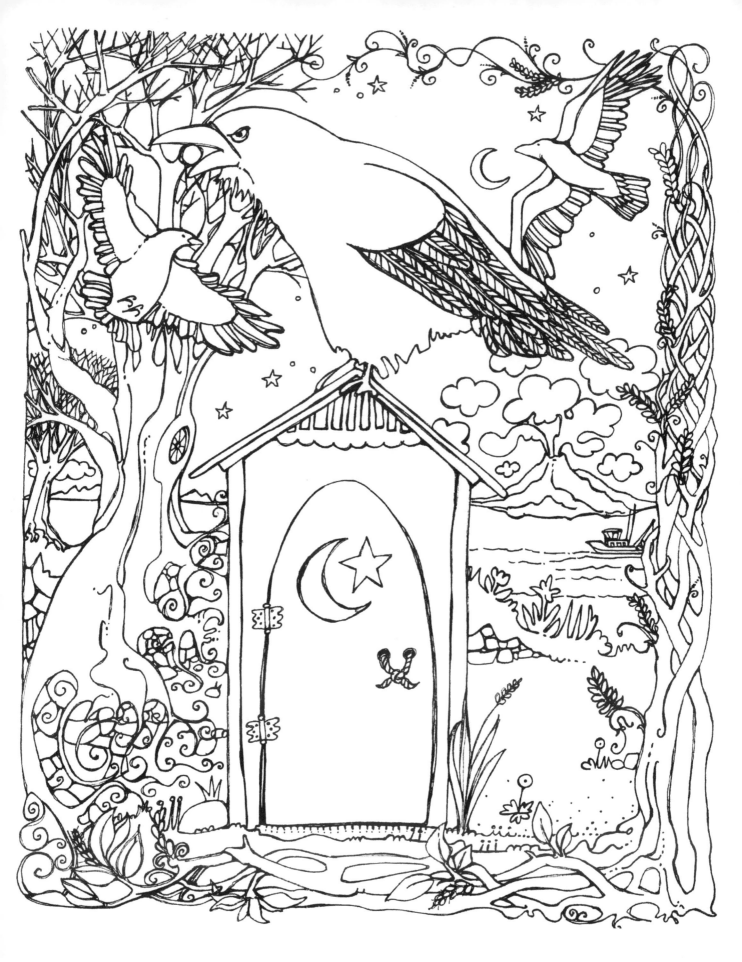

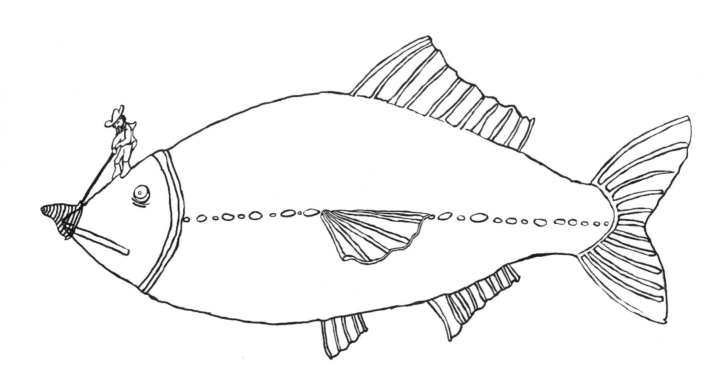

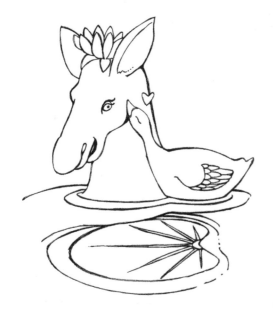

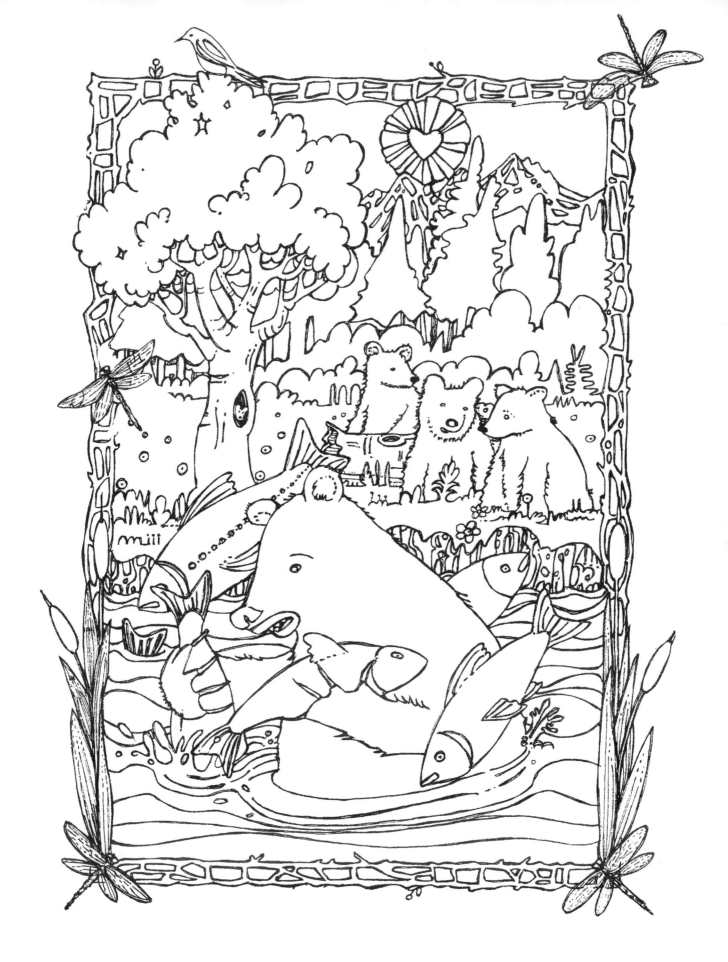

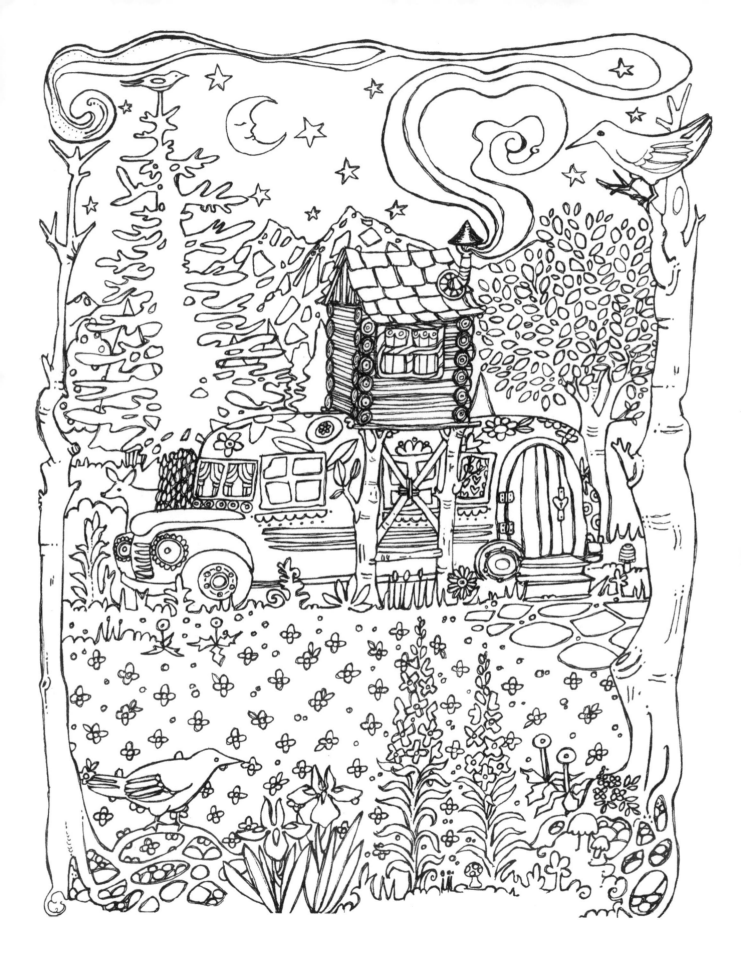

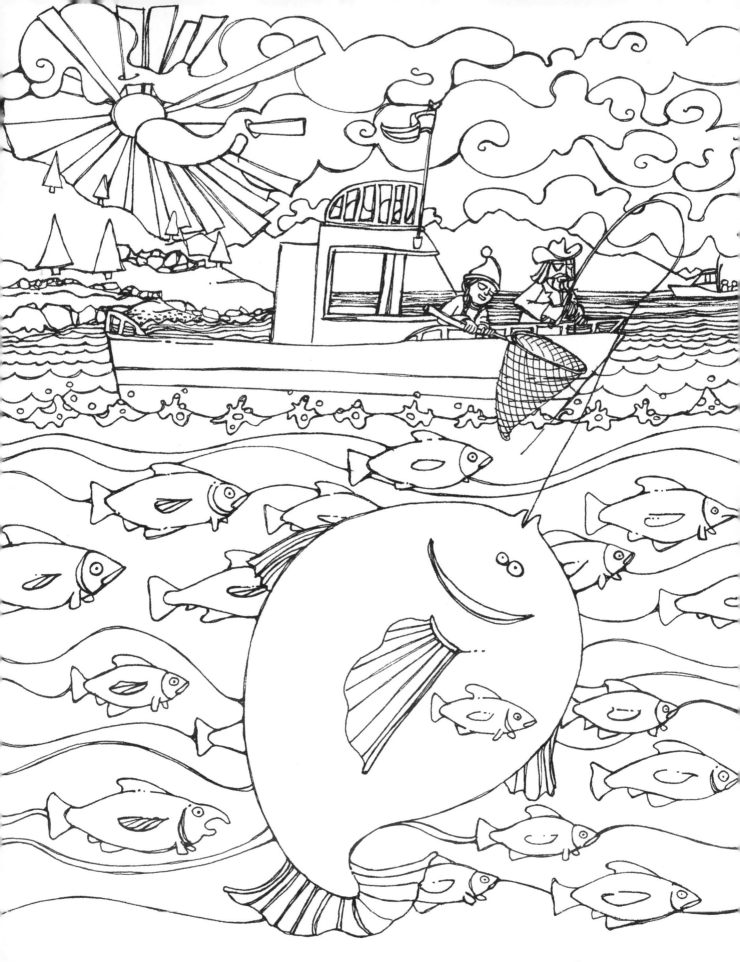

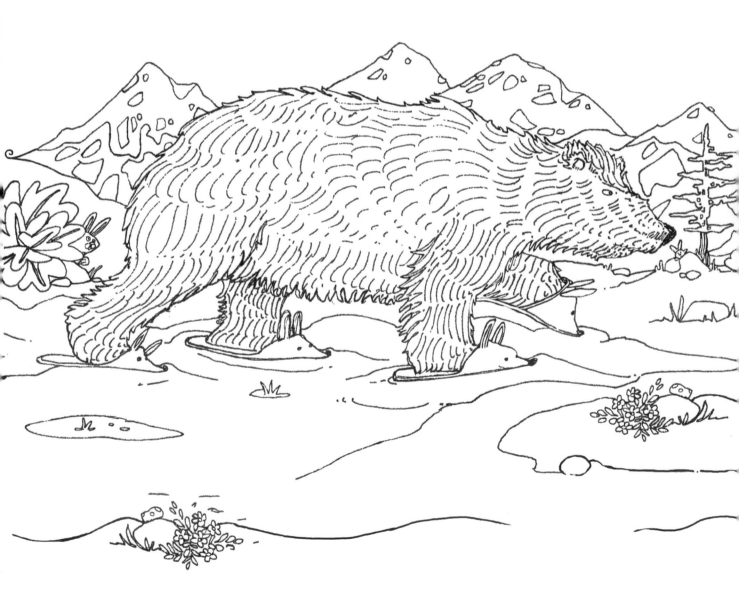

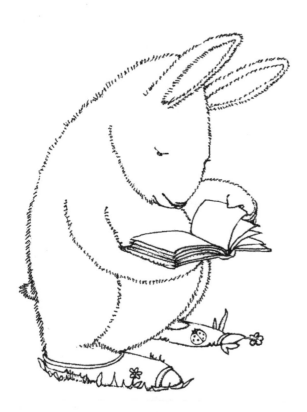

Printed in the USA
CPSIA information can be obtained
at www.ICGtesting.com
JSHW072020140824
68134JS00041B/3722